中国碑帖临习字典

褚遂良雁塔圣教序 字典

季峰 编著

浙江人民美术出版社

图书在版编目（CIP）数据

褚遂良雁塔圣教序字典 / 季峰编著 . –– 杭州 : 浙
江人民美术出版社 , 2022.1（2024.9重印）
（中国碑帖临习字典）
ISBN 978-7-5340-9255-8

Ⅰ . ①褚… Ⅱ . ①季… Ⅲ . ①楷书—书法—中国—字
典 Ⅳ . ① J292.113.3-61

中国版本图书馆 CIP 数据核字（2021）第 279298 号

责任编辑　王　铭
装帧设计　石　龙
责任校对　黄　静
责任印制　陈柏荣

中国碑帖临习字典
褚遂良雁塔圣教序字典

季　峰　编著

出版发行　浙江人民美术出版社
地　　址　浙江省杭州市环城北路 177 号
经　　销　全国各地新华书店
制　　版　浙江时代出版服务有限公司
印　　刷　浙江海虹彩色印务有限公司
版　　次　2022 年 1 月第 1 版
印　　次　2024 年 9 月第 4 次印刷
开　　本　889mm×1194mm　1/12
印　　张　5
字　　数　52 千字
印　　数　4,001–5,500
书　　号　ISBN 978-7-5340-9255-8
定　　价　38.00 元

如有印装质量问题，影响阅读，请与出版社营销部（0571-85174821）联系调换。

前言

中国书法是一门特有的文字美的艺术表现形式，是数千年中华文明的精粹所在。唐代书学大家张怀瓘曾说：「阐典坟之大猷，成国家之盛业者，莫近乎书。」书法与汉字紧密相连，因此，汉字书写衍生出独特的中国书法艺术，延绵数千年而不绝。

《说文解字》的编撰者许慎就曾在书中揭示了汉字的结构特点：「其建首也，立一为端。方以类聚，物以群分。同牵条属，共理相贯。杂而不越，据形系联。引而申之，以究万原。」因汉字具有象形、会意等特点，将结构相同的字进行分类排列，可以达到『同牵条属，共理相贯。杂而不越，据形系联』的效果。

初学书者在临帖过程中，面对法帖中大量文字的多字重复，往往会顾此失彼，难以掌握字的多种写法。在创作过程中，字形写法单一，缺乏变化，往往不能真正发挥笔法的精深内蕴以及展现书体结构章法的丰富多彩，这也成为学书者遇到的一大难题。

有鉴于此，我们策划编写了这套『中国碑帖临习字典』丛书，精选历代经典碑帖，将其逐字剪裁，按偏旁部首归类，予以排序呈现。这样既可以将帖中相同字或结构相近字置于一处，从而比较其间的不同写法和细微差异；又便于查找各帖之中的其他字，进一步拓展了字帖的功能。这样可以快速掌握书法字体结构技巧，以获得学习书法的门径，对于热衷于集字集联等创作的读者也会带来极大的便利。

编　者

二〇二一年十月

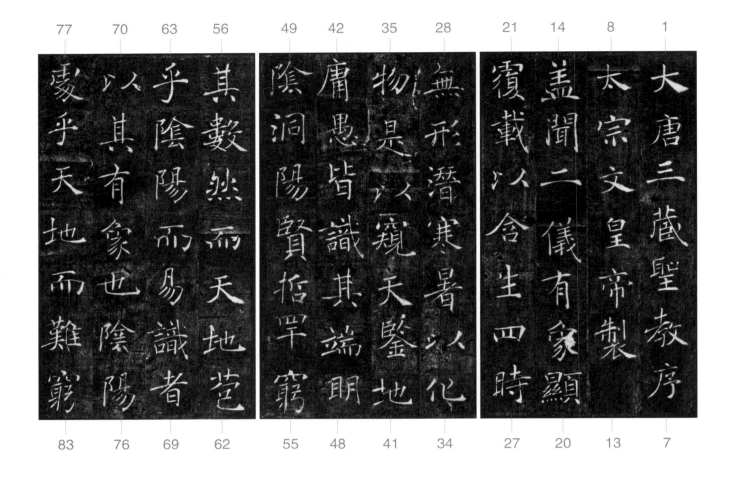

福而長今妙道凝
玄遵之莫知其際
法流湛寂挹之莫
測其源故知蠢蠢

凡愚區區庸鄙投
其旨趣能無疑惑
者我然則大教之
興基乎西土騰漢

庭而皎夢照東域
而流慈昔者分形
分蹟之時言未馳
而成化當常現常

之世人仰德而知
遵及乎晦影歸真
遷儀越世金容掩
色不鏡三千之光

麗象開圖空端四
八之相於是微言
廣被拯含類於三
途遺訓遵宣道導羣

生於十地然而真
教難仰莫能一其
指歸曲學易遵邪
正於焉紛紛所以

空有之論或習俗

而是非大小之乘伝

泓時而隆替有玄

奘法師者法門之

領袖也幼懷貞敏

早悟三空之心長

契神情先苞四忍

之行松風水月未

是比其清華仙露

明珠詎能方其朗

潤故以智通無累

神測未形超六塵

而迴出隻千古而

無對凝心內境悲

正法之陵遲栖慮

玄門慨深文之詑

課思欲分條析理

廣被前聞截偽續

真開茲後學是以

翹心淨土往遊西

域乘危遠邁杖策

孤远積雪晨飛塗

聞失地驚砂夕起

空外迷天萬里山

582　575　568　561　　554　547　540　533　　526　519　512　505

一　賾　受　異　　鹿　林　道　宇　　求　而　百　川
乘　妙　真　承　　苑　八　邦　十　　深　前　重　撥
五　門　教　至　　鷲　水　詢　有　　願　蹤　寒　煙
律　精　於　言　　峰　味　求　七　　達　誠　暑　霞
之　窮　上　於　　瞻　道　正　年　　周　重　蹙　而
道　奧　賢　先　　奇　餐　教　窮　　遊　勞　霜　進
馳　業　探　聖　　仰　風　雙　歷　　西　輕　雨　影

588　581　574　567　　560　553　546　539　　532　525　518　511

666　659　652　645　　638　631　624　617　　610　603　596　589

愛　乾　而　缺　　法　引　布　六　　總　海　篋　驟
水　燄　還　而　　雨　慈　中　百　　將　爰　之　於
之　共　福　復　　於　雲　夏　五　　三　自　文　心
昏　拔　濕　全　　東　於　宣　十　　藏　所　波　田
波　迷　火　蒼　　垂　西　揚　七　　要　歷　濤　八
同　途　宅　生　　聖　極　勝　部　　文　之　於　藏
臻　朗　之　罪　　教　注　業　譯　　凡　國　口　三

672　665　658　651　　644　637　630　623　　616　609　602　595

彼岸是知惡因業

墜善以緣升墜

之端惟人所託譬

夫桂生高嶺雲露

方得泫其花蓮出

淥波飛塵不能污

其葉非蓮性自潔

而桂質本貞良由

所附者高則微物

不能累所憑者淨

則濁類不能沾夫

以卉木無知猶資

善而成善況乎人

倫有識不緣而

求慶方冀茲經流

施將日月而無窮

斯福遐敷與乾坤

而永大

永徽四年歲次癸

丑十月己卯朔十

五日癸巳建

中書令臣褚遂良

書

大唐皇帝述三藏

聖教序記

夫顯揚正教，非智無以廣其文，崇闡微言，非賢莫能定其

（旨）蓋真如聖教者，諸法之玄宗，眾經之軌躅也。綜括宏遠，奧旨遐深，極

空有之精微，體生滅之機要，詞茂道曠，尋之者不究其源，文顯義幽，履之

者（莫測）其際。故知聖慈所被，業無善而不臻，妙化所敷，緣無惡而不剪，開

法綱之綱紀，弘六度之正教，拯群有之塗炭，啟三藏之祕扃。是以名無翼

而長飛，道無根而永固。道名流慶，歷遂古而鎮常，赴感應身，經塵劫而不

朝晨鍾夕梵交二

音於鷲峯慧日法

流轉雙輪於鹿菀

排空寶蓋接翔雲

而共飛莊野春林

與天花而合彩伏

惟

皇帝陛下上玄

資福垂拱而治八

荒德被黔黎斂衽

而朝萬國恩加朽

骨石窟歸貝葉之

文澤及昆蟲金匱

流梵說之偈遂使

阿耨達水通神甸

之八川者閻崛山

接嵩華之翠嶺

以法性凝寂靡歸

心而不通智地玄

奧感懇誠而遂顯

豈謂重昏之夜燭

慧炬之光火宅之

朝降去兩之津於

是百川異流同會

於海万區分義總
成乎實豈與湯武
校其優劣堯舜比
其聖德者哉玄奘
法師者夙懷聰令
立志夷簡神清齠
齔之年體拔浮華
之世凝情定室匿
跡幽巖栖息三禪
巡遊十地超六塵
二境獨步伽維會
一乗之旨隨機化
物以中華之無質
尋即度之真文遠
涉恒河終期滿字
頻登雪嶺更獲半
珠問道往還十有
七載備通釋典利
物為心以貞觀十
九年二月六日奉
勅於弘福寺翻譯
聖教要文凡六百
五十七部引大海
之法流洗塵勞而

不竭傳智燈之長

皎幽暗而恒明

自非久植勝緣何

以顯揚斯旨而謂

法相常住齊三光

之明

我皇福臻同二儀

之固伏見

御製眾經論序照

古騰今理含金石

之聲文抱風雲之

潤治輒以輕塵足

嶽隊露添流昭曌

大網以為斯記

皇帝在春宮日製

此文

永徽四年歲次癸

丑十二月戊寅朔

十日丁亥建

尚書右僕射上柱

國河南郡開國公

臣褚遂良書

萬文韶刻字

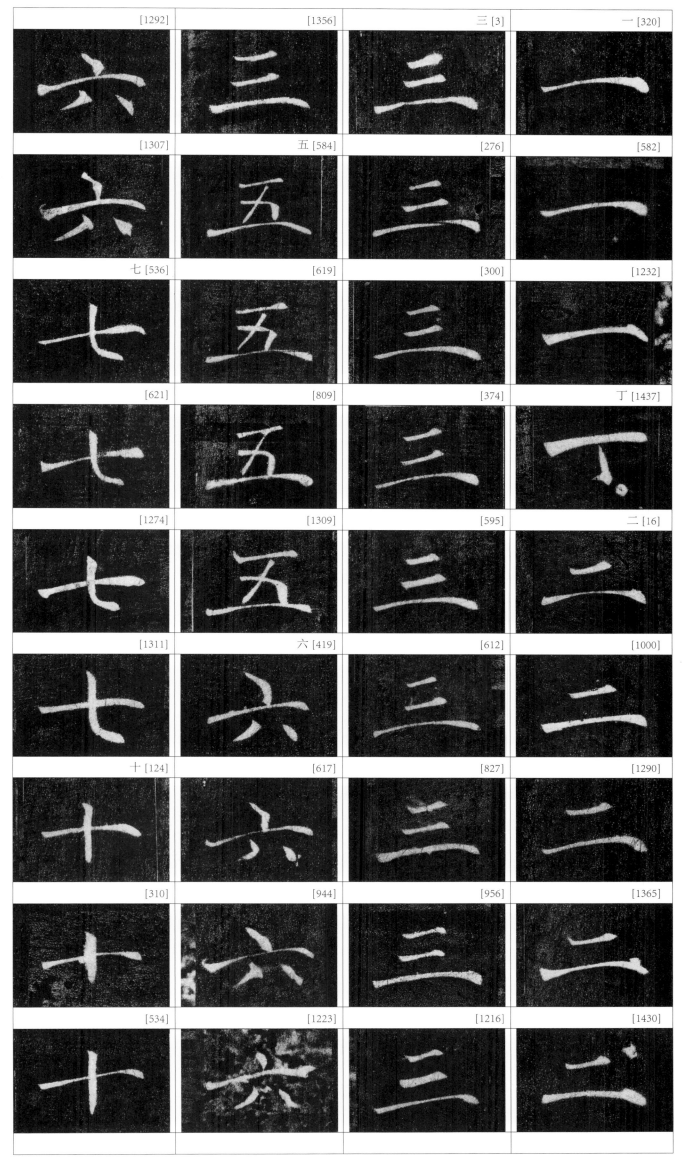

[1292]	[1356]	三 [3]	一 [320]
[1307]	五 [584]	[276]	[582]
七 [536]	[619]	[300]	[1232]
[621]	[809]	[374]	丁 [1437]
[1274]	[1309]	[595]	二 [16]
[1311]	六 [419]	[612]	[1000]
十 [124]	[617]	[827]	[1290]
[310]	[944]	[956]	[1365]
[534]	[1223]	[1216]	[1430]

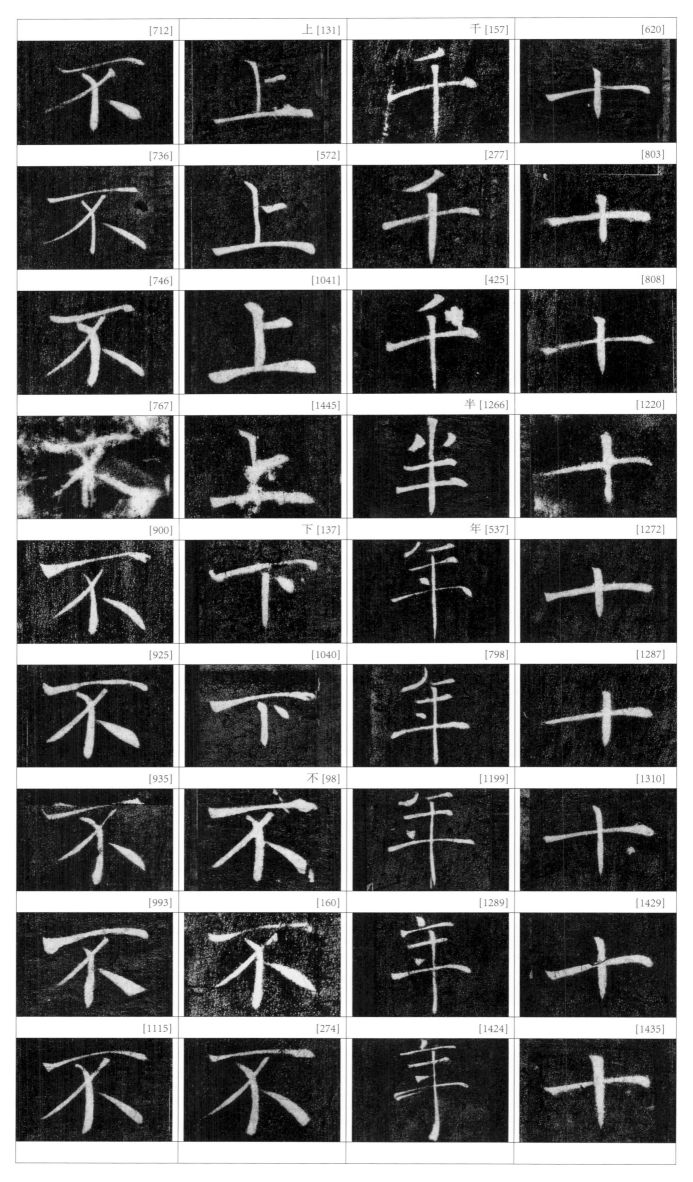

[712]	上 [131]	千 [157]	[620]
[736]	[572]	[277]	[803]
[746]	[1041]	[425]	[808]
[767]	[1445]	半 [1266]	[1220]
[900]	下 [137]	年 [537]	[1272]
[925]	[1040]	[798]	[1287]
[935]	不 [98]	[1199]	[1310]
[993]	[160]	[1289]	[1429]
[1115]	[274]	[1424]	[1435]

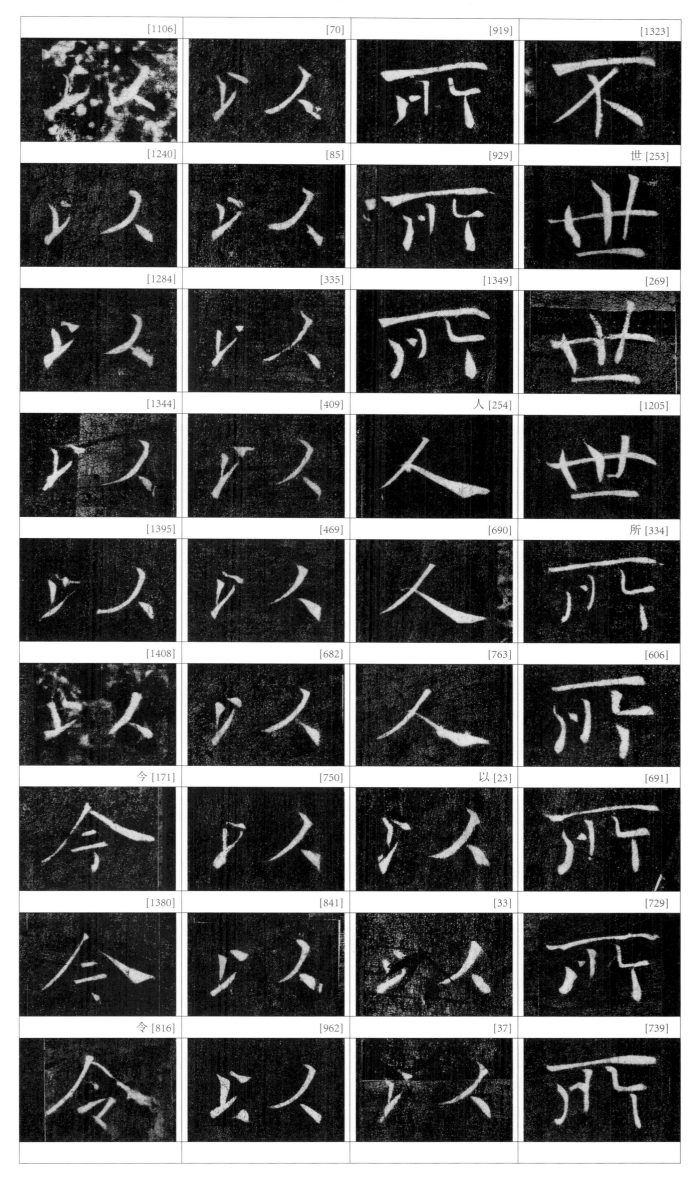

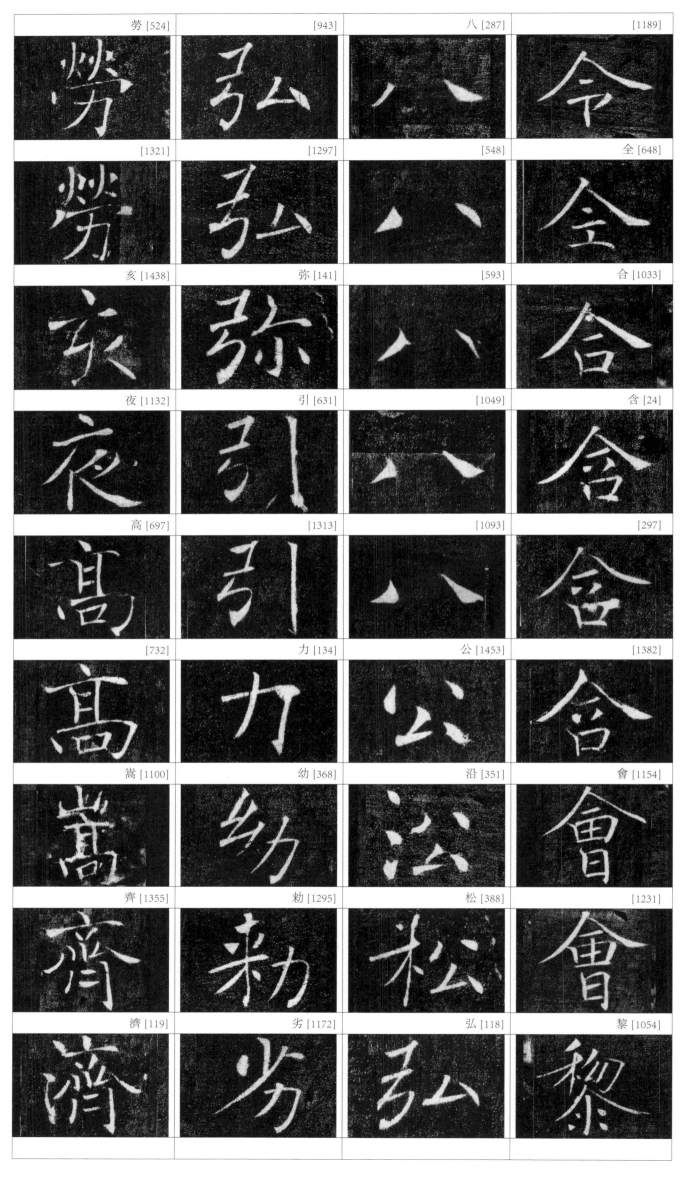

勞 [524]	[943]	八 [287]	[1189]
[1321]	[1297]	[548]	全 [648]
亥 [1438]	弥 [141]	[593]	合 [1033]
夜 [1132]	引 [631]	[1049]	含 [24]
高 [697]	[1313]	[1093]	[297]
[732]	力 [134]	公 [1453]	[1382]
嵩 [1100]	幼 [368]	沿 [351]	會 [1154]
齊 [1355]	勅 [1295]	松 [388]	[1231]
濟 [119]	劣 [1172]	弘 [118]	黎 [1054]

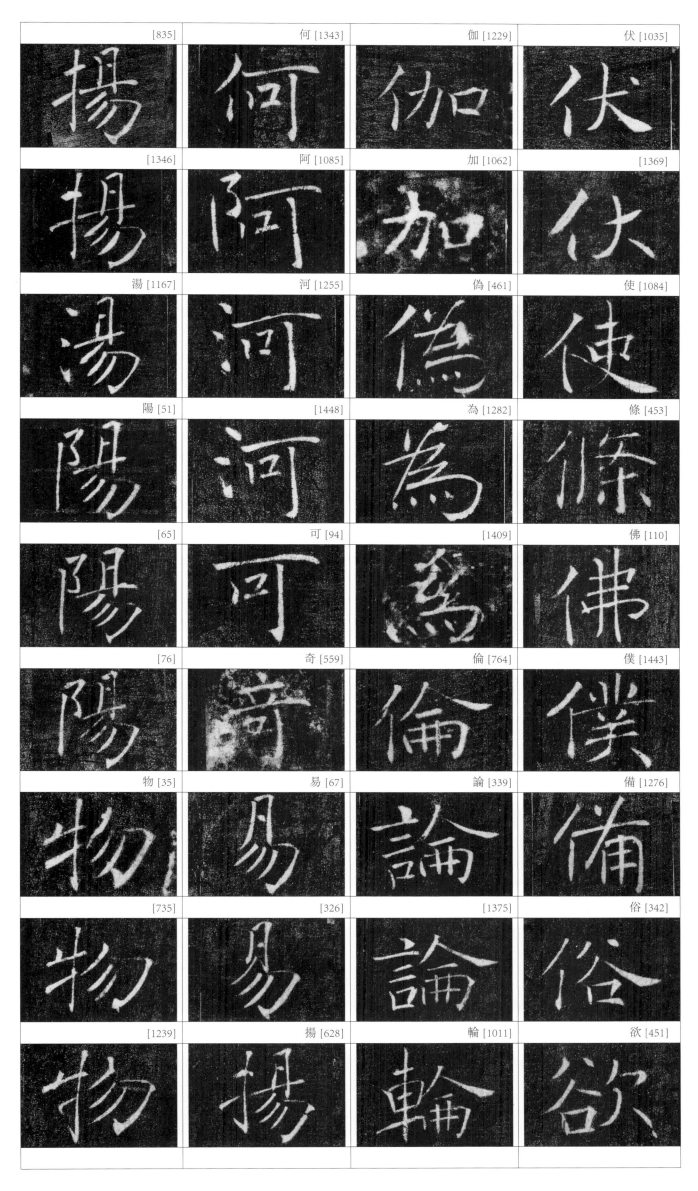

伏使條（条）佛僕（仆）備（备）俗欲伽加偽（伪）為（为）倫（伦）論（论）輪（轮）何阿河可奇易揚（扬）湯（汤）陽（阳）物

[835]	何 [1343]	伽 [1229]	伏 [1035]
[1346]	阿 [1085]	加 [1062]	[1369]
湯 [1167]	河 [1255]	偽 [461]	使 [1084]
陽 [51]	[1448]	為 [1282]	條 [453]
[65]	可 [94]	[1409]	佛 [110]
[76]	奇 [559]	倫 [764]	僕 [1443]
物 [35]	易 [67]	論 [339]	備 [1276]
[735]	[326]	[1375]	俗 [342]
[1239]	揚 [628]	輪 [1011]	欲 [451]

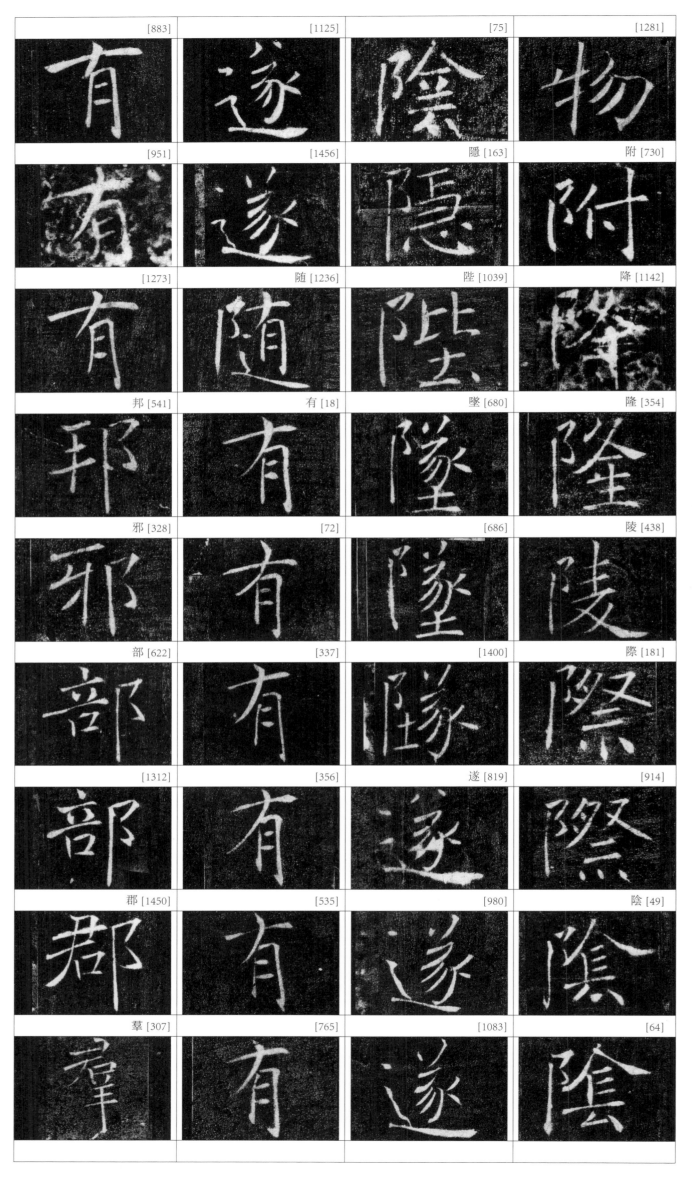

[883]	[1125]	[75]	[1281]
[951]	[1456]	隱 [163]	附 [730]
[1273]	隨 [1236]	陛 [1039]	降 [1142]
邦 [541]	有 [18]	墜 [680]	隆 [354]
邪 [328]	[72]	[686]	陵 [438]
部 [622]	[337]	[1400]	際 [181]
[1312]	[356]	遂 [819]	[914]
郡 [1450]	[535]	[980]	陰 [49]
羣 [307]	[765]	[1083]	[64]

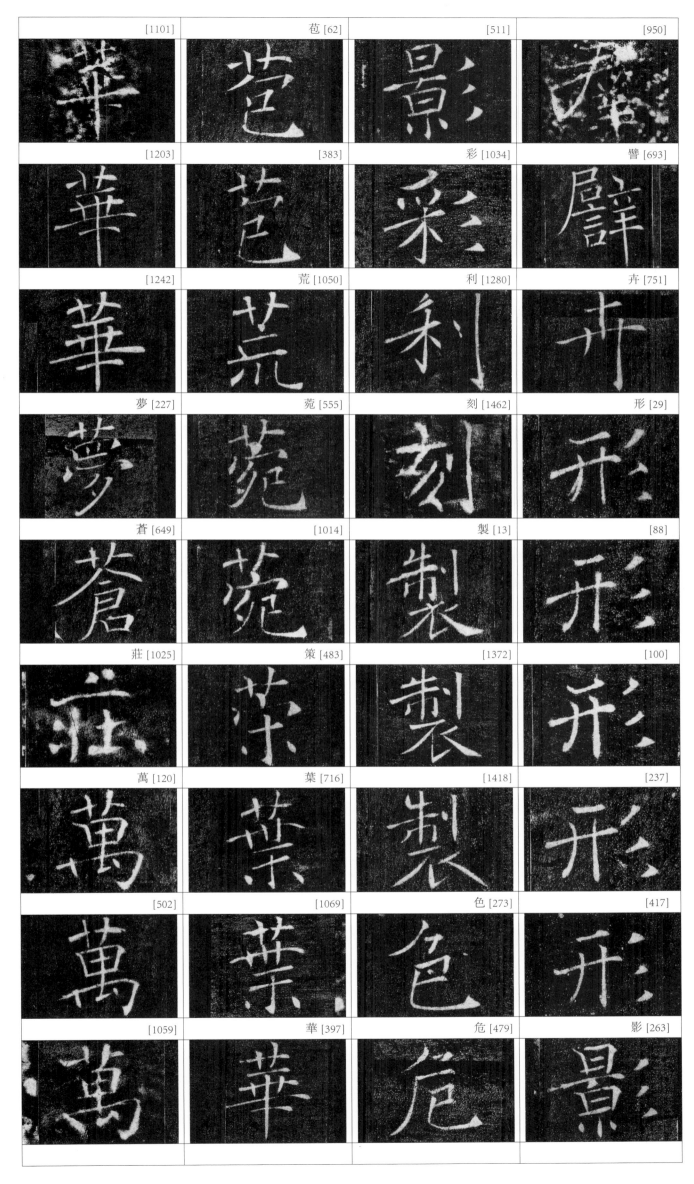

[1101]	苞 [62]	[511]	[950]
[1203]	[383]	彩 [1034]	譬 [693]
[1242]	荒 [1050]	利 [1280]	卉 [751]
夢 [227]	菀 [555]	刻 [1462]	形 [29]
蒼 [649]	[1014]	製 [13]	[88]
莊 [1025]	策 [483]	[1372]	[100]
萬 [120]	葉 [716]	[1418]	[237]
[502]	[1069]	色 [273]	[417]
[1059]	華 [397]	危 [479]	影 [263]

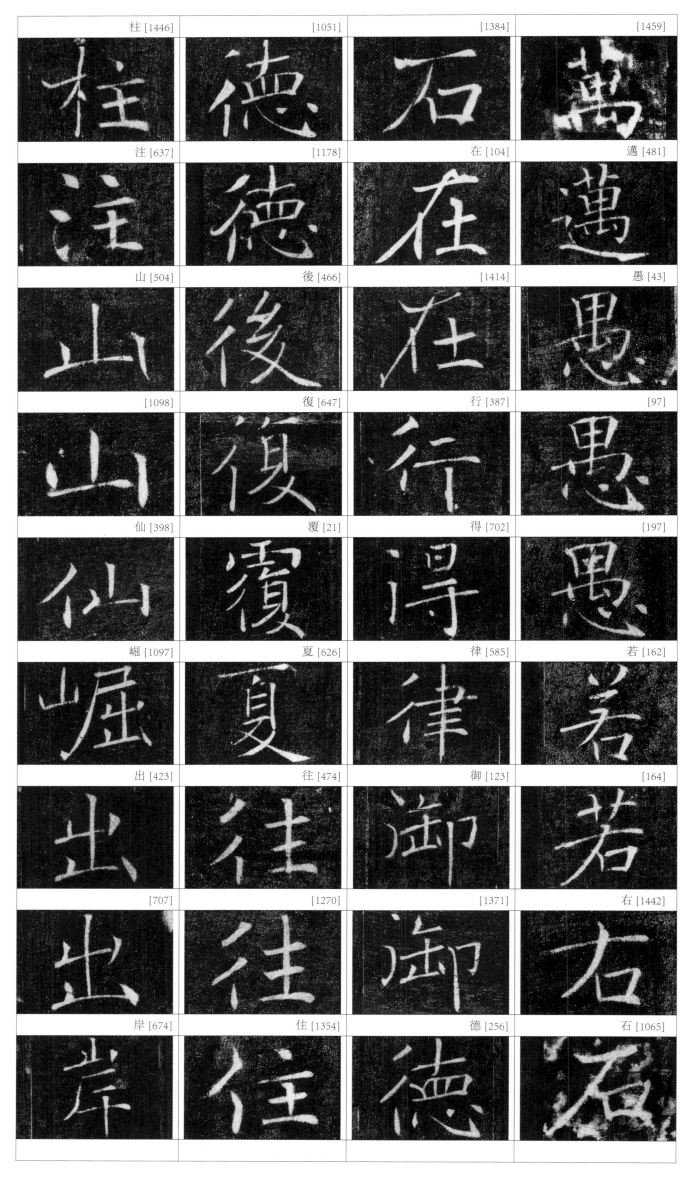

柱 [1446]	[1051]	[1384]	[1459]
注 [637]	[1178]	在 [104]	邁 [481]
山 [504]	後 [466]	[1414]	愚 [43]
[1098]	復 [647]	行 [387]	[97]
仙 [398]	覆 [21]	得 [702]	[197]
崛 [1097]	夏 [626]	律 [585]	若 [162]
出 [423]	往 [474]	御 [123]	[164]
[707]	[1270]	[1371]	右 [1442]
岸 [674]	住 [1354]	德 [256]	石 [1065]

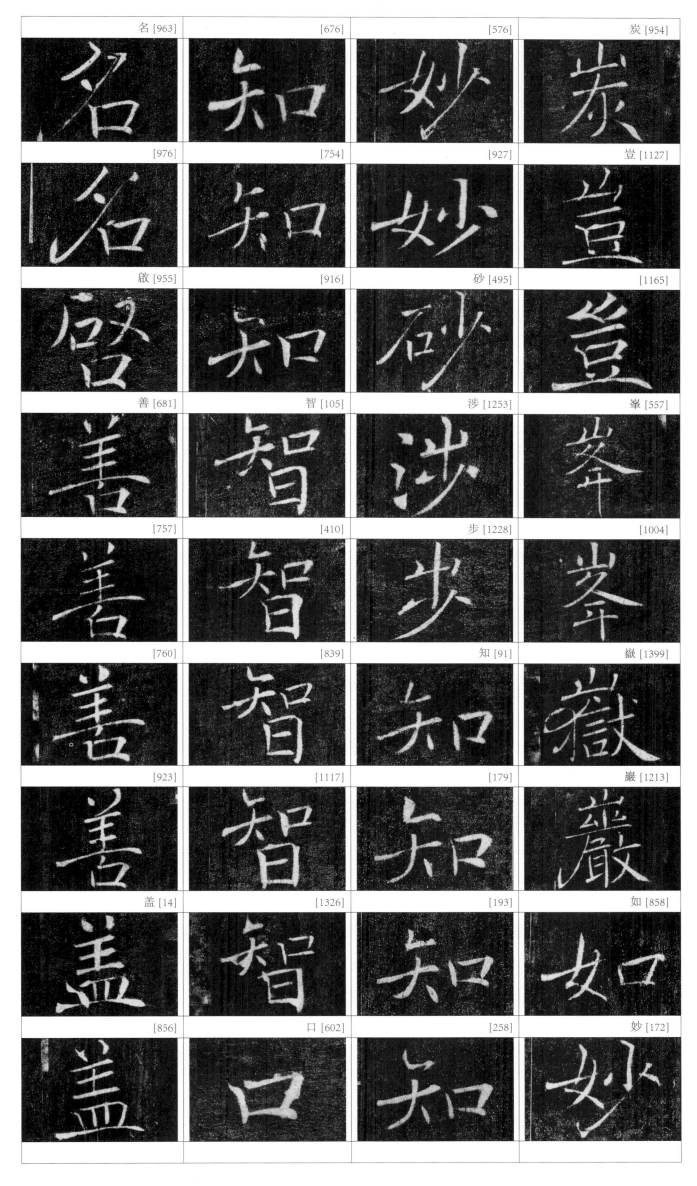

炭豈（岂）峯（峰）嶽（岳）巖（岩）如妙砂涉步知智口名啟（启）善盖

名 [963]　[676]　[576]　炭 [954]

[976]　[754]　[927]　豈 [1127]

啟 [955]　[916]　砂 [495]　[1165]

善 [681]　智 [105]　涉 [1253]　峯 [557]

[757]　[410]　步 [1228]　[1004]

[760]　[839]　知 [91]　嶽 [1399]

[923]　[1117]　[179]　巖 [1213]

盖 [14]　[1326]　[193]　如 [858]

[856]　口 [602]　[258]　妙 [172]

9

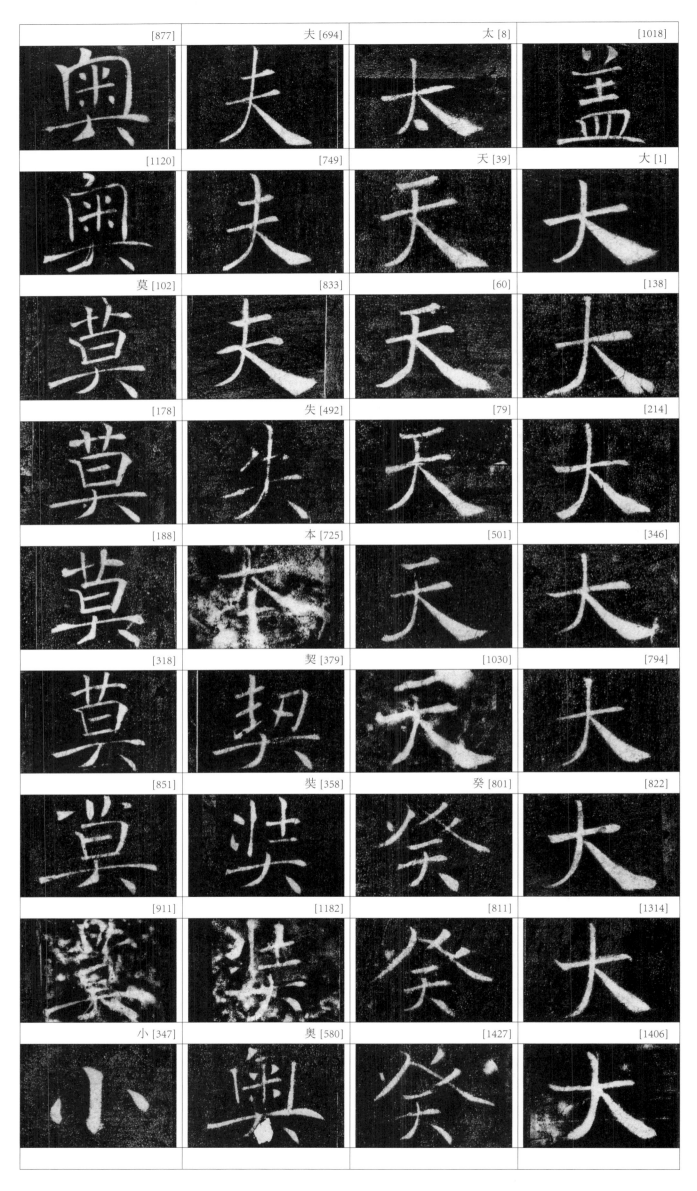

[877]	夫 [694]	太 [8]	[1018]
[1120]	[749]	天 [39]	大 [1]
莫 [102]	[833]	[60]	[138]
[178]	失 [492]	[79]	[214]
[188]	本 [725]	[501]	[346]
[318]	契 [379]	[1030]	[794]
[851]	奘 [358]	癸 [801]	[822]
[911]	[1182]	[811]	[1314]
小 [347]	奥 [580]	[1427]	[1406]

流 [183]	[261]	[1421]	水 [390]
[232]	[762]	承 [562]	[549]
[777]	[1163]	求 [526]	[667]
[977]	汙 [714]	[543]	[1088]
[1008]	浮 [1202]	[771]	眾 [867]
[1078]	治 [1048]	乎 [63]	[1373]
[1152]	[1393]	[78]	永 [793]
[1318]	淨 [472]	[109]	[795]
[1403]	[742]	[219]	[973]

泫 [703]	況 [108]	[836]	渌 [708]
玄 [175]	[761]	漢 [223]	源 [191]
[357]	凔 [552]	濤 [600]	[903]
[442]	凝 [174]	澤 [1072]	添 [1402]
[865]	[430]	釋 [1278]	征 [485]
[1042]	[1109]	譯 [623]	正 [329]
[1119]	[1206]	[1301]	[544]
[1181]	疑 [208]	次 [800]	[947]
法 [182]	潔 [721]	[1426]	[435]

[1357]　[1156]　[1183]　[359]

生 [25]　[1315]　[1317]　[362]

[155]　晦 [262]　[1351]　[436]

[308]　敏 [371]　劫 [158]　[638]

[650]　洗 [1319]　[991]　[863]

[696]　先 [382]　潜 [30]　[938]

[888]　[566]　[101]　[1007]

性 [719]　光 [279]　替 [355]　[1107]

[1108]　[1137]　海 [603]　[1143]

[718]	[1252]	[1195]	悟 [373]
道 [111]	還 [653]	精 [578]	恒 [1254]
[173]	[1271]	[885]	[1335]
[540]	達 [529]	述 [826]	慨 [444]
[551]	[1087]	迷 [107]	懷 [369]
[587]	建 [813]	[500]	[1187]
[895]	[1439]	[663]	情 [381]
[969]	運 [166]	遠 [480]	[1207]
[975]	蓮 [706]	[876]	清 [396]

道
導
（
导
）
遵
遷
（
迁
）
遺
（
遗
）
通
巡
遊
（
游
）
退
途
塗
（
涂
）
遲
（
迟
）
迴
扃
卯
印
仰
抑
括
哲
拔
拯

仰 [255]	途 [301]	[1116]	[1269]
[317]	[664]	[1277]	導 [306]
[560]	塗 [490]	巡 [1218]	遵 [176]
抑 [132]	[953]	遊 [475]	[259]
括 [874]	遲 [439]	[531]	[327]
哲 [53]	迴 [422]	[1219]	遷 [266]
拔 [662]	扃 [960]	退 [304]	遺 [302]
[1201]	卯 [806]	[787]	通 [411]
拯 [296]	印 [1247]	[879]	[1089]

[590]	於 [1002]	[855]	[949]
[601]	扵 [142]	[878]	抱 [1388]
[634]	[149]	[1235]	挹 [186]
[640]	[290]	[1348]	掩 [272]
[1012]	[299]	万 [1157]	撥 [506]
[1147]	[309]	方 [125]	捴 [610]
[1155]	[330]	[404]	[1161]
[1296]	[565]	[701]	指 [322]
探 [574]	[571]	[773]	旨 [204]

[1209]	[336]	孤 [484]	深 [445]
宏 [875]	[375]	字 [1259]	[527]
寅 [1433]	[498]	[1463]	[880]
容 [271]	[882]	宇 [143]	接 [1019]
寒 [31]	[1016]	[533]	[1099]
[514]	控 [116]	宮 [1416]	校 [1169]
宗 [9]	宣 [305]	究 [901]	皎 [226]
[866]	[627]	九 [1288]	[1331]
崇 [112]	室 [1066]	空 [284]	交 [999]

深接校皎交孤字宇宮究九空控宣室宏寅容寒宗崇

17

塵 [420]	曠 [896]	[823]	[845]
[711]	靡 [1111]	庸 [42]	綜 [873]
[990]	歷 [156]	[200]	寂 [117]
[1224]	[539]	庭 [224]	[185]
[1320]	[607]	度 [945]	[1110]
[1397]	[979]	[1248]	序 [7]
慶 [772]	鹿 [554]	廣 [294]	[831]
[978]	[1013]	[456]	[1376]
優 [1171]	麗 [280]	[842]	唐 [2]

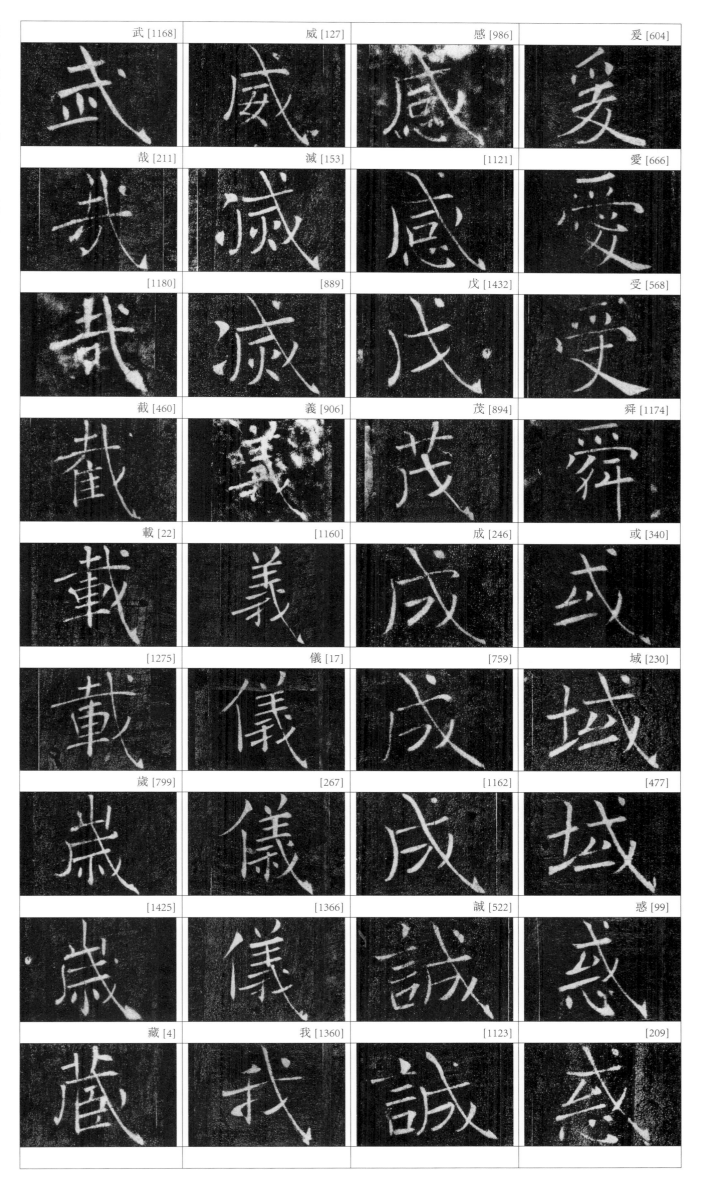

武 [1168]	威 [127]	感 [986]	爱 [604]
哉 [211]	滅 [153]	[1121]	爱 [666]
[1180]	[889]	戊 [1432]	受 [568]
截 [460]	義 [906]	茂 [894]	舜 [1174]
載 [22]	[1160]	成 [246]	或 [340]
[1275]	儀 [17]	[759]	域 [230]
歲 [799]	[267]	[1162]	[477]
[1425]	[1366]	誠 [522]	惑 [99]
藏 [4]	我 [1360]	[1123]	[209]

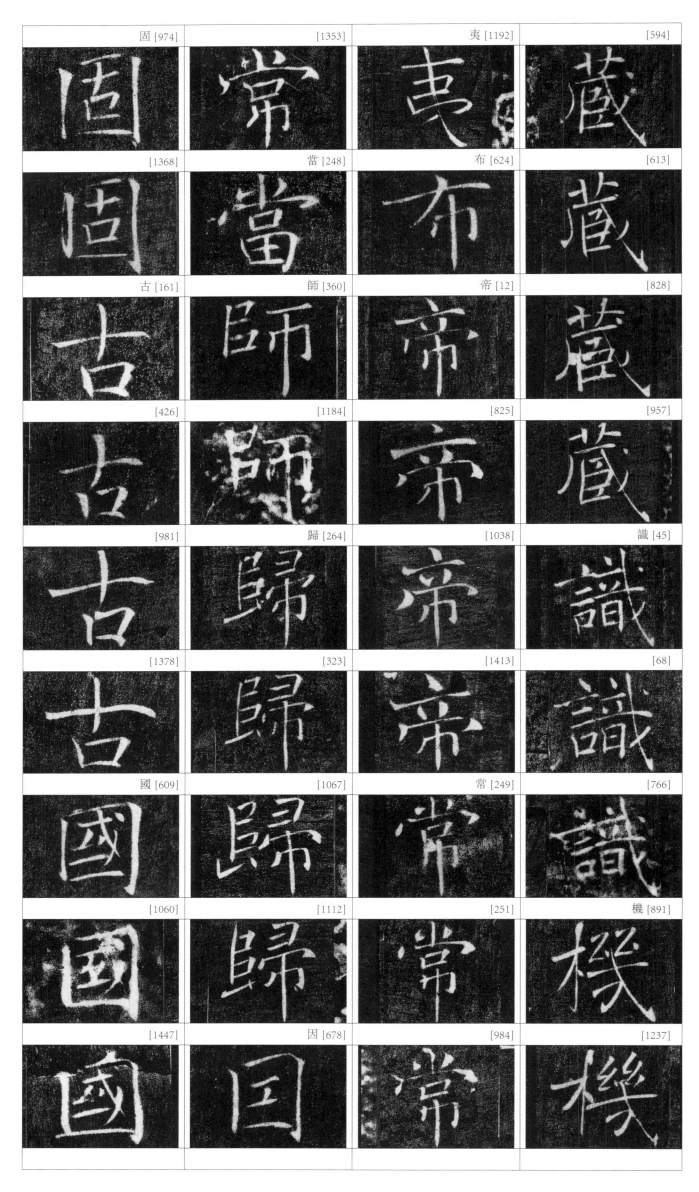

固 [974]	[1353]	夷 [1192]	[594]
[1368]	當 [248]	布 [624]	[613]
古 [161]	師 [360]	帝 [12]	[828]
[426]	[1184]	[825]	[957]
[981]	歸 [264]	[1038]	識 [45]
[1378]	[323]	[1413]	[68]
國 [609]	[1067]	常 [249]	[766]
[1060]	[1112]	[251]	機 [891]
[1447]	因 [678]	[984]	[1237]

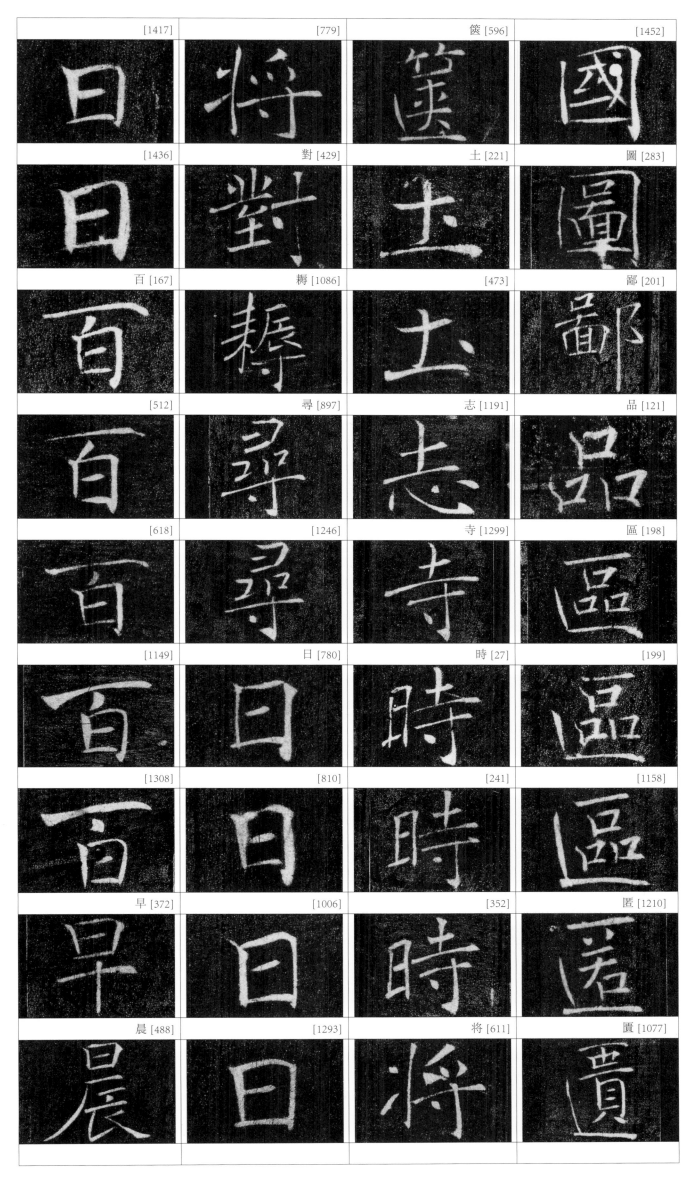

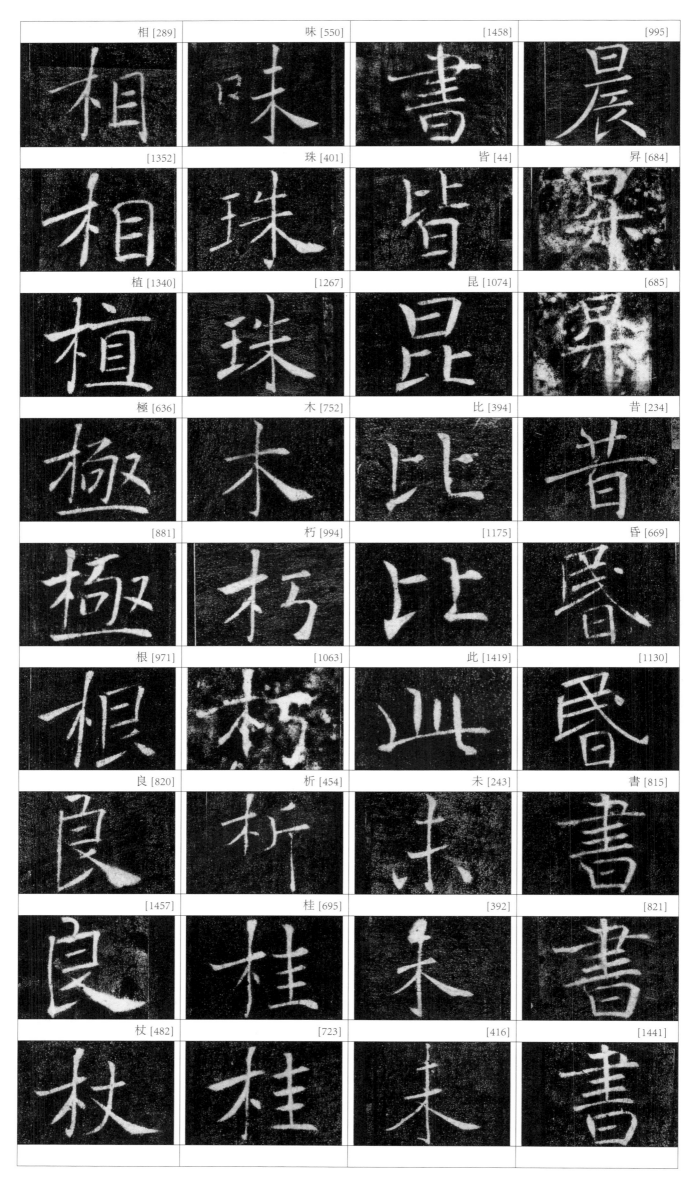

相 [289]	味 [550]	[1458]	[995]
相 [1352]	珠 [401]	皆 [44]	昇 [684]
植 [1340]	[1267]	昆 [1074]	[685]
極 [636]	木 [752]	比 [394]	昔 [234]
[881]	朽 [994]	[1175]	昏 [669]
根 [971]	[1063]	此 [1419]	[1130]
良 [820]	析 [454]	未 [243]	書 [815]
[1457]	桂 [695]	[392]	[821]
杖 [482]	[723]	[416]	[1441]

久及栖要西四罕罪林梵凡夙風（风）飛（飞）火

風 [389]	罪 [651]	[476]	久 [1339]
[553]	林 [547]	[532]	及 [260]
[1389]	[1028]	[635]	[1073]
飛 [489]	梵 [998]	四 [26]	栖 [440]
[710]	[1079]	[286]	[1214]
[968]	凡 [196]	[384]	要 [614]
[1024]	[616]	[797]	[892]
火 [656]	[1306]	[1423]	[1304]
[1138]	夙 [1186]	罕 [54]	西 [220]

23

施 [778] | [367] | 燭 [1133] | 炬 [1135]
夕 [496] | [872] | 濁 [744] | 詎 [402]
[997] | 地 [41] | 躅 [871] | 臣 [817]
外 [499] | [61] | 獨 [1227] | [1454]
然 [58] | [80] | 猶 [106] | 煙 [507]
[212] | [311] | [755] | 燄 [660]
[312] | [493] | 獲 [1265] | [1330]
照 [228] | [1118] | 也 [74] | 燈 [1327]
[1377] | [1221] | [89] | 登 [1261]

24

無
（无）
馳
（驰）
焉
黔
驟
（骤）
憑
（凭）
驚
（惊）
鷟
（鸷）
月
騰
（腾）
勝
（胜）
瞻

[781]	[588]	[753]	無 [28]
[804]	焉 [331]	[783]	[87]
[1291]	黔 [1053]	[840]	[130]
[1431]	驟 [589]	[922]	[136]
騰 [222]	憑 [740]	[932]	[152]
[1379]	驚 [494]	[964]	[154]
勝 [629]	鷟 [556]	[970]	[207]
[1341]	[1003]	[1244]	[412]
瞻 [558]	月 [391]	馳 [244]	[428]

25

[854] [180] [1141] 明 [48]

[902] [190] 期 [1257] [400]

[913] [203] 斯 [785] [1336]

[1170] [321] [1347] [1359]

[1176] [395] [1410] 朗 [406]

基 [218] [405] 其 [46] [665]

湛 [184] [704] [56] 朔 [807]

能 [206] [715] [71] [1434]

[319] [843] [86] 朝 [1058]

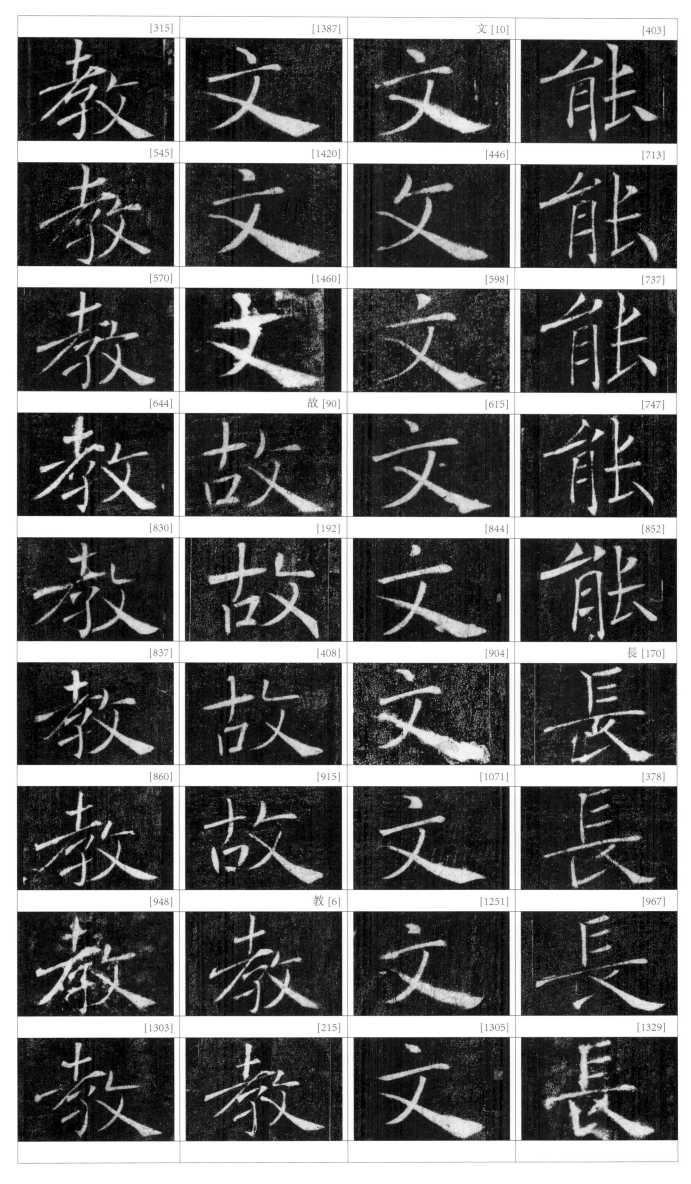

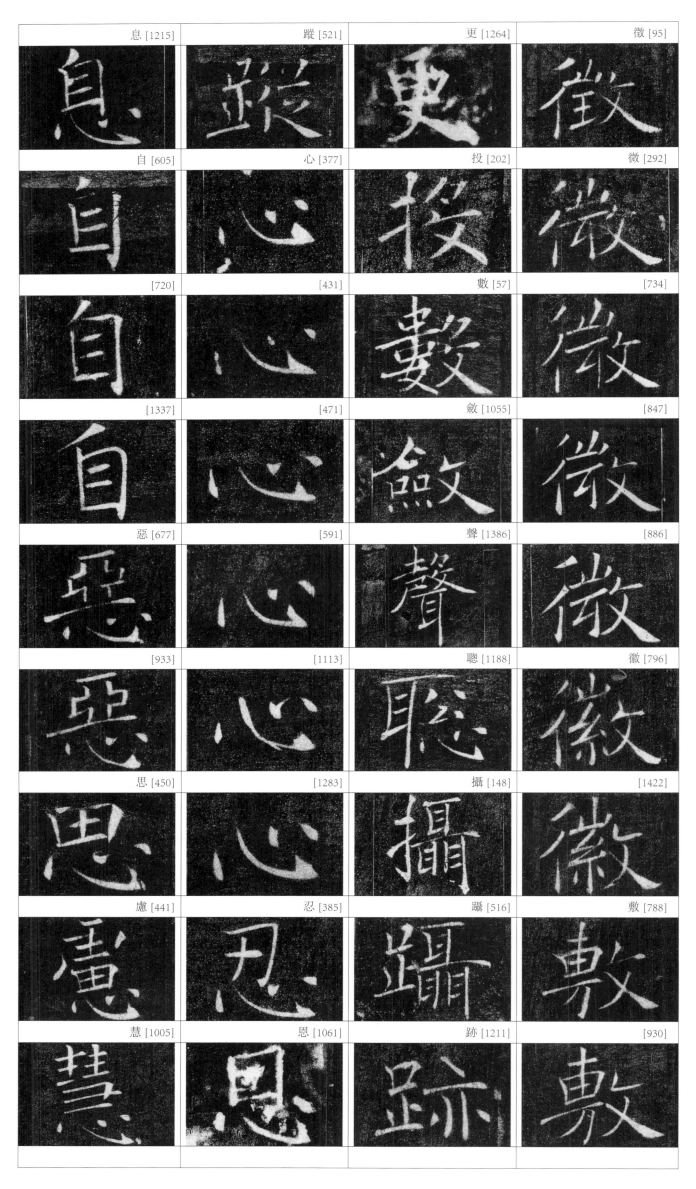

息 [1215]	蹤 [521]	更 [1264]	徵 [95]
自 [605]	心 [377]	投 [202]	微 [292]
[720]	[431]	數 [57]	[734]
[1337]	[471]	斂 [1055]	[847]
惡 [677]	[591]	聲 [1386]	[886]
[933]	[1113]	聰 [1188]	徽 [796]
思 [450]	[1283]	攝 [148]	[1422]
慮 [441]	忍 [385]	躡 [516]	敷 [788]
慧 [1005]	恩 [1061]	跡 [1211]	[930]

徵（征）微徽敷更投數（数）斂（敛）聲（声）聰（聪）攝（摄）躡（蹑）跡（迹）蹤（踪）心忍恩息自惡（恶）思慮（虑）慧

28

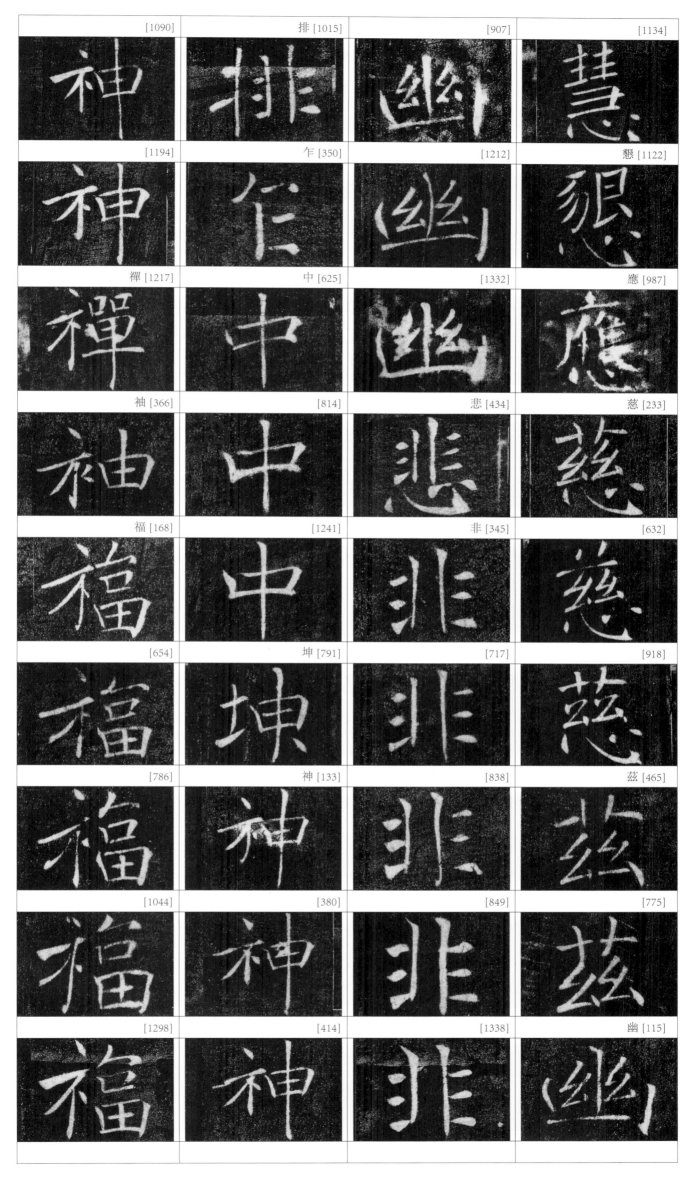

[1090]	排 [1015]	[907]	[1134]
[1194]	乍 [350]	[1212]	懇 [1122]
禪 [1217]	中 [625]	[1332]	應 [987]
袖 [366]	[814]	悲 [434]	慈 [233]
福 [168]	[1241]	非 [345]	[632]
[654]	坤 [791]	[717]	[918]
[786]	神 [133]	[838]	茲 [465]
[1044]	[380]	[849]	[775]
[1298]	[414]	[1338]	幽 [115]

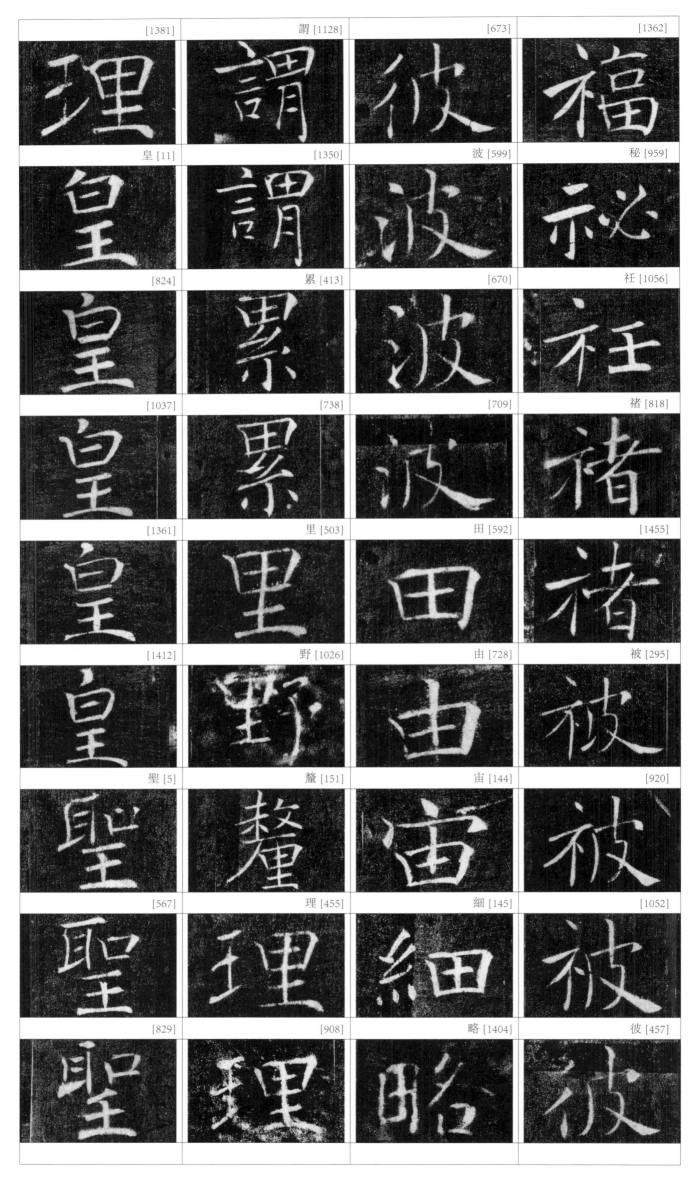

[1381]	謂 [1128]	[673]	[1362]
皇 [11]	[1350]	波 [599]	秘 [959]
[824]	累 [413]	[670]	祇 [1056]
[1037]	[738]	[709]	褚 [818]
[1361]	里 [503]	田 [592]	[1455]
[1412]	野 [1026]	由 [728]	被 [295]
聖 [5]	蠡 [151]	宙 [144]	[920]
[567]	理 [455]	細 [145]	[1052]
[829]	[908]	略 [1404]	彼 [457]

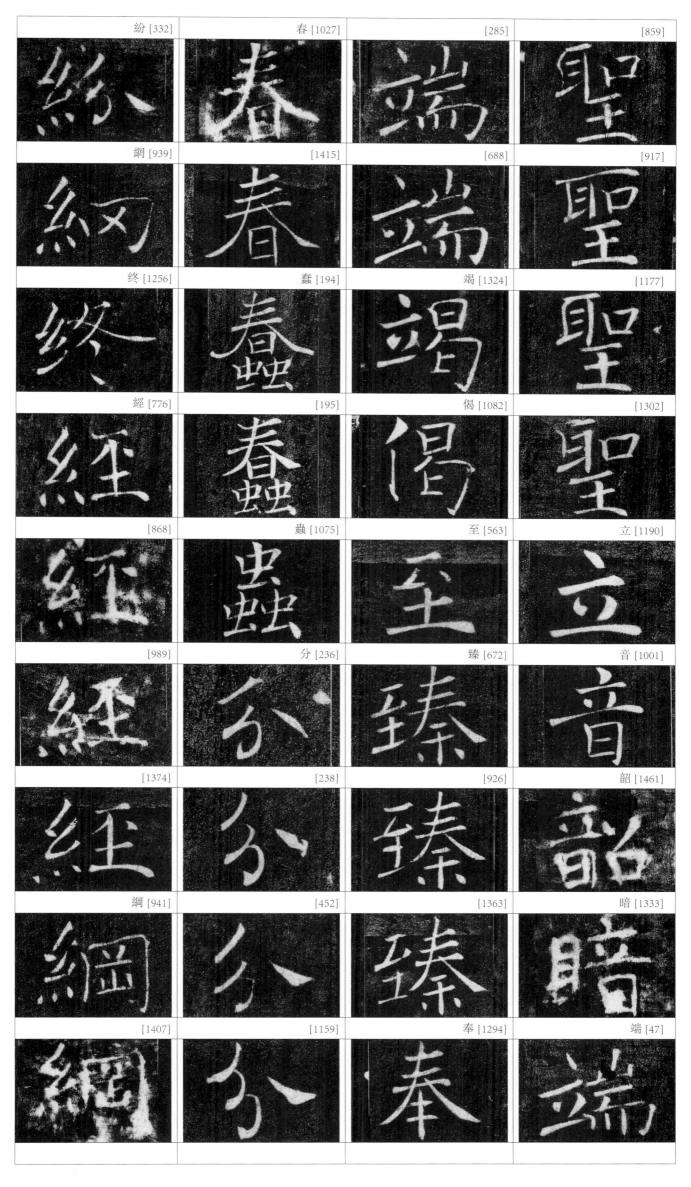

紛 [332]	春 [1027]	[285]	[859]
綱 [939]	[1415]	[688]	[917]
終 [1256]	蠢 [194]	竭 [1324]	[1177]
經 [776]	[195]	偈 [1082]	[1302]
[868]	蟲 [1075]	至 [563]	立 [1190]
[989]	分 [236]	臻 [672]	音 [1001]
[1374]	[238]	[926]	韶 [1461]
綱 [941]	[452]	[1363]	暗 [1333]
[1407]	[1159]	奉 [1294]	端 [47]

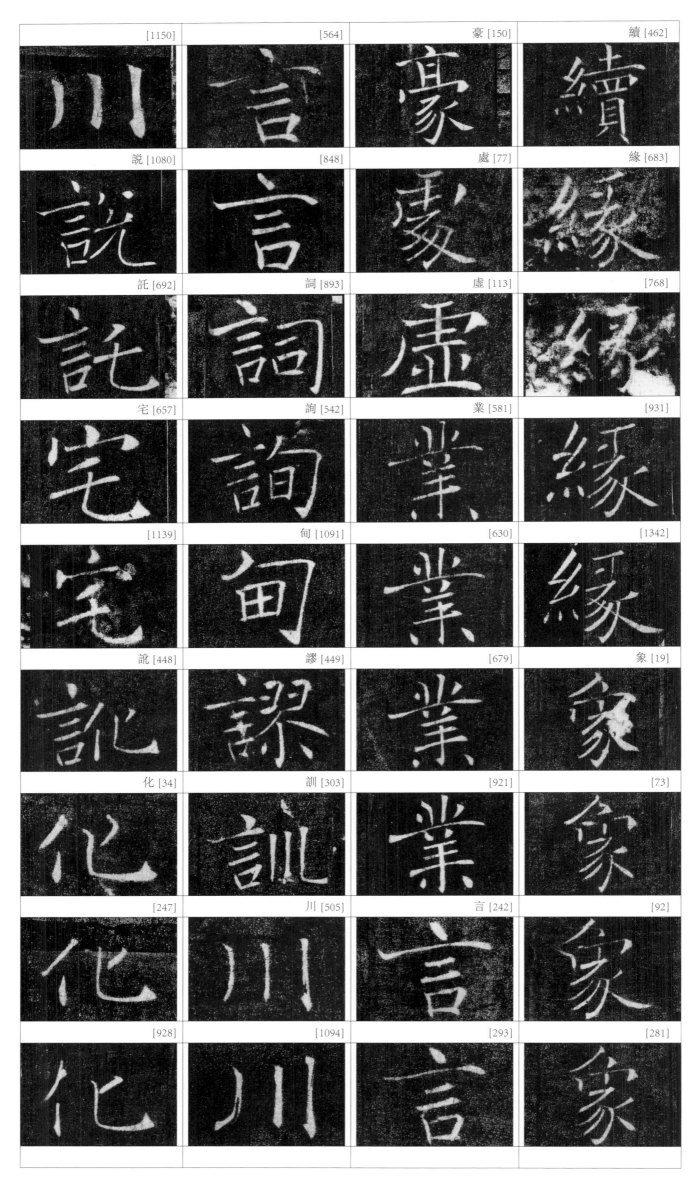

[1150]	[564]	豪 [150]	續 [462]
説 [1080]	[848]	處 [77]	緣 [683]
託 [692]	詞 [893]	虛 [113]	[768]
宅 [657]	詢 [542]	業 [581]	[931]
[1139]	甸 [1091]	[630]	[1342]
訛 [448]	謬 [449]	[679]	象 [19]
化 [34]	訓 [303]	[921]	[73]
[247]	川 [505]	言 [242]	[92]
[928]	[1094]	[293]	[281]

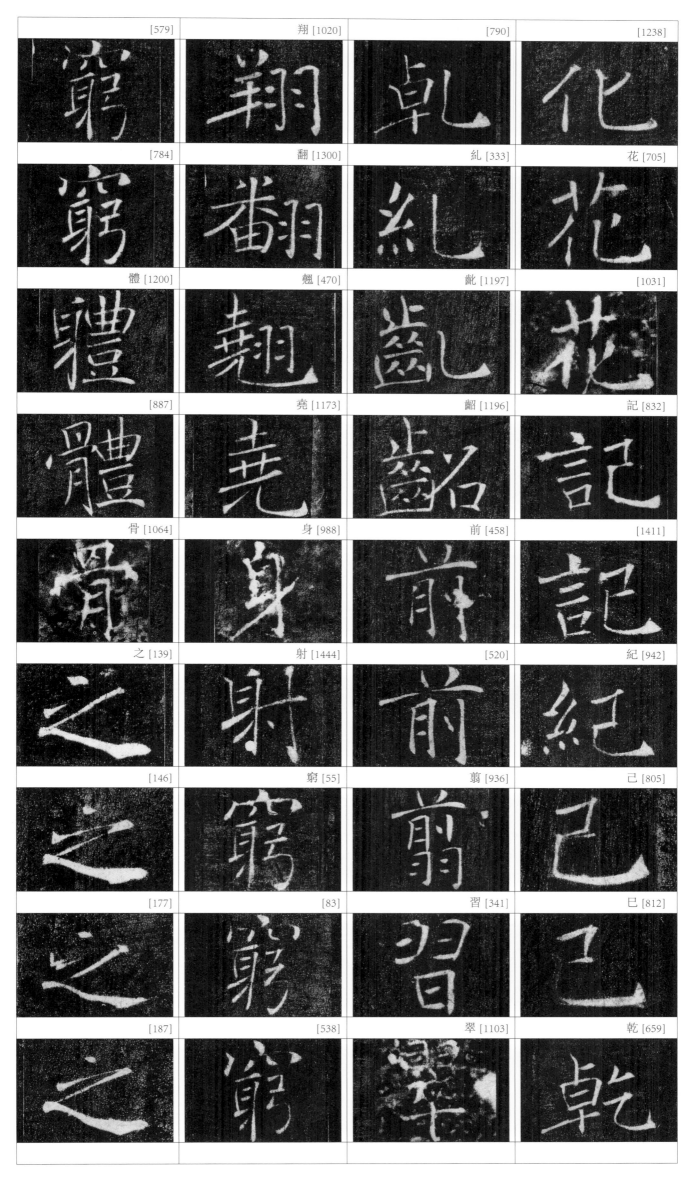

[579]	翔 [1020]	[790]	[1238]
[784]	翻 [1300]	糺 [333]	花 [705]
體 [1200]	翹 [470]	齔 [1197]	[1031]
[887]	堯 [1173]	韶 [1196]	記 [832]
骨 [1064]	身 [988]	前 [458]	[1411]
之 [139]	射 [1444]	[520]	紀 [942]
[146]	窮 [55]	嚚 [936]	己 [805]
[177]	[83]	習 [341]	巳 [812]
[187]	[538]	翠 [1103]	乾 [659]

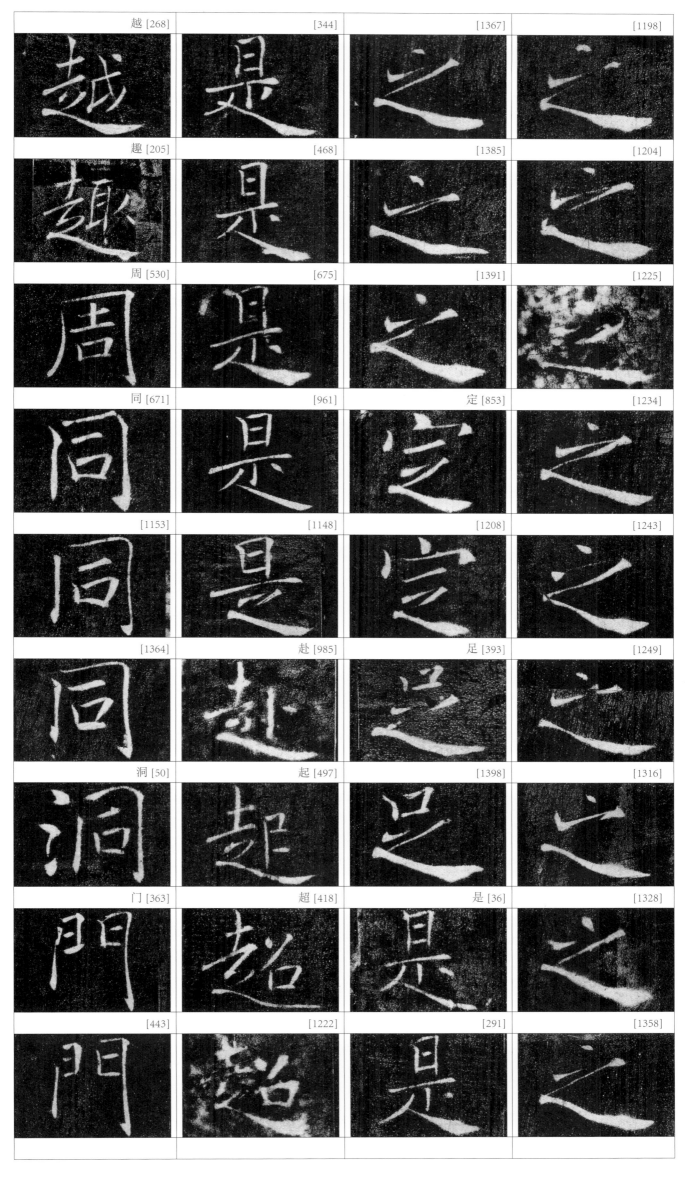

越 [268]	[344]	[1367]	[1198]
趣 [205]	[468]	[1385]	[1204]
周 [530]	[675]	[1391]	[1225]
同 [671]	[961]	定 [853]	[1234]
[1153]	[1148]	[1208]	[1243]
[1364]	赴 [985]	足 [393]	[1249]
洞 [50]	起 [497]	[1398]	[1316]
門 [363]	超 [418]	是 [36]	[1328]
[443]	[1222]	[291]	[1358]

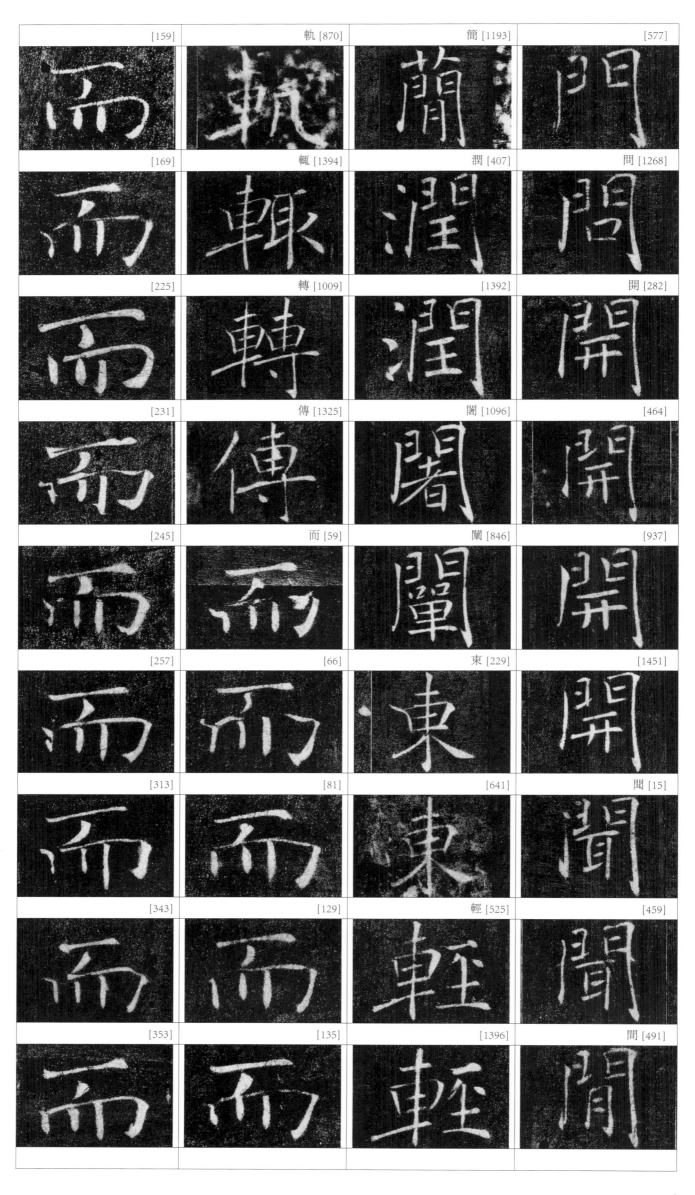

[159]	軌 [870]	簡 [1193]	[577]
[169]	輒 [1394]	潤 [407]	間 [1268]
[225]	轉 [1009]	[1392]	開 [282]
[231]	傳 [1325]	閣 [1096]	[464]
[245]	而 [59]	闡 [846]	[937]
[257]	[66]	東 [229]	[1451]
[313]	[81]	[641]	聞 [15]
[343]	[129]	輕 [525]	[459]
[353]	[135]	[1396]	間 [491]

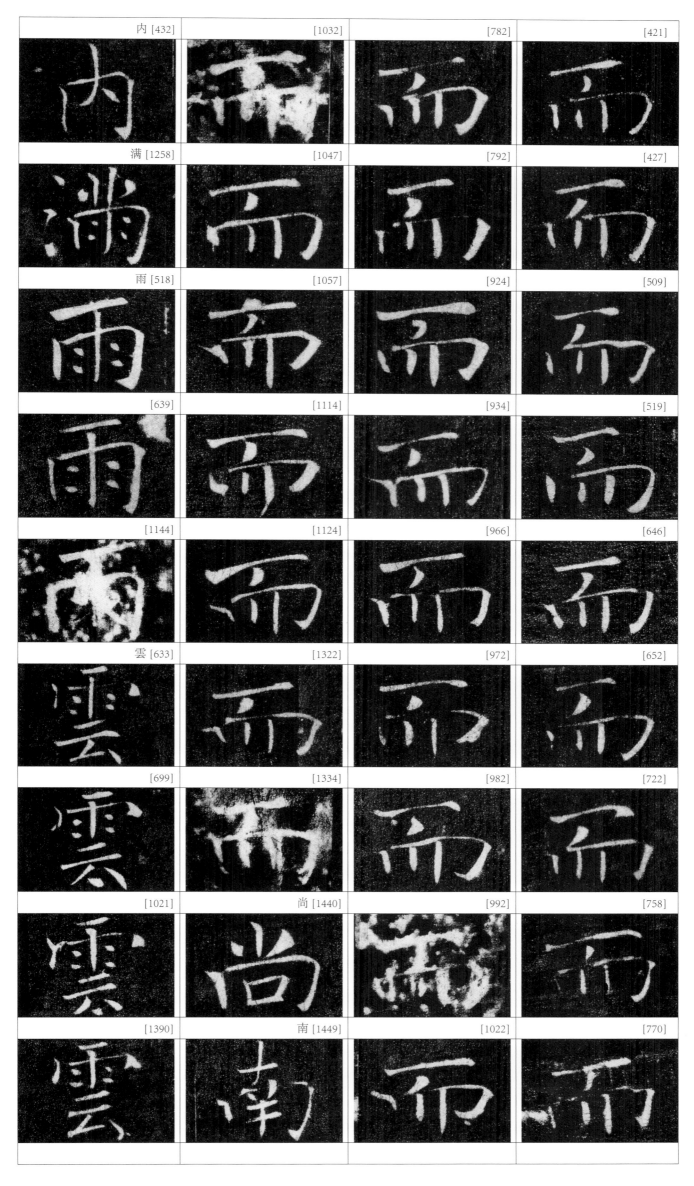

内 [432]	[1032]	[782]	[421]
滿 [1258]	[1047]	[792]	[427]
雨 [518]	[1057]	[924]	[509]
[639]	[1114]	[934]	[519]
[1144]	[1124]	[966]	[646]
雲 [633]	[1322]	[972]	[652]
[699]	[1334]	[982]	[722]
[1021]	尚 [1440]	[992]	[758]
[1390]	南 [1449]	[1022]	[770]

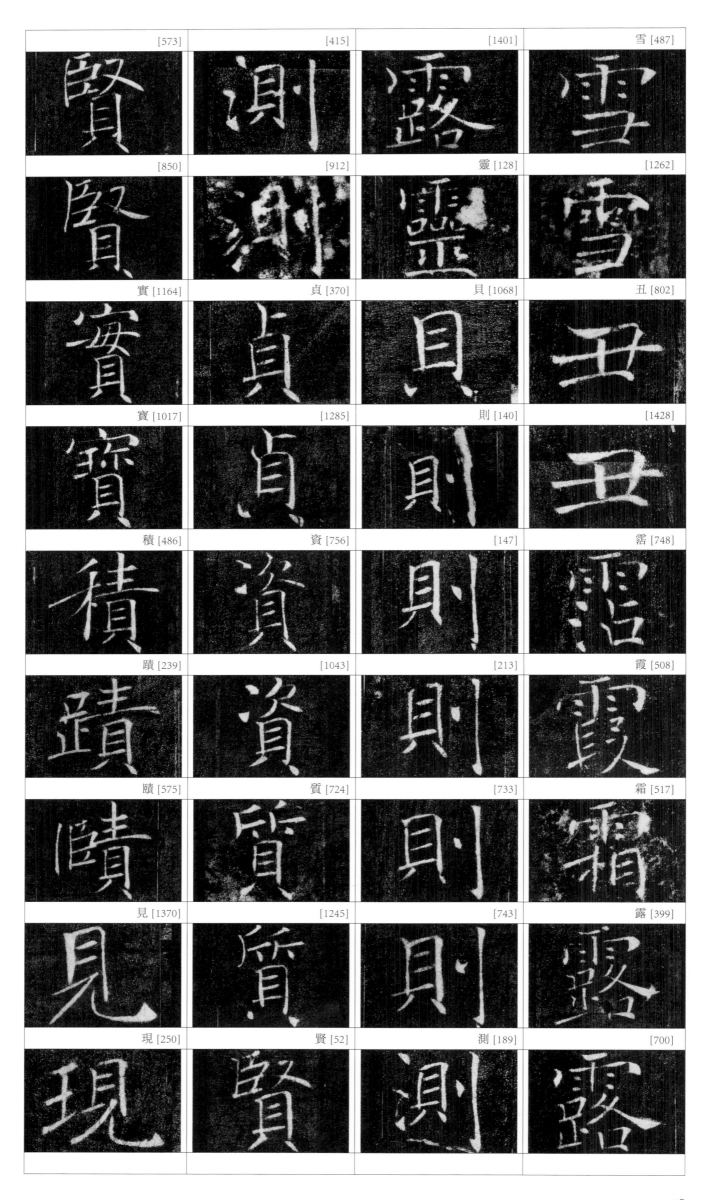

[573]	[415]	[1401]	雪 [487]
[850]	[912]	靈 [128]	[1262]
實 [1164]	貞 [370]	貝 [1068]	丑 [802]
寶 [1017]	[1285]	則 [140]	[1428]
積 [486]	資 [756]	[147]	霑 [748]
蹟 [239]	[1043]	[213]	霞 [508]
贖 [575]	質 [724]	[733]	霜 [517]
見 [1370]	[1245]	[743]	露 [399]
現 [250]	賢 [52]	測 [189]	[700]

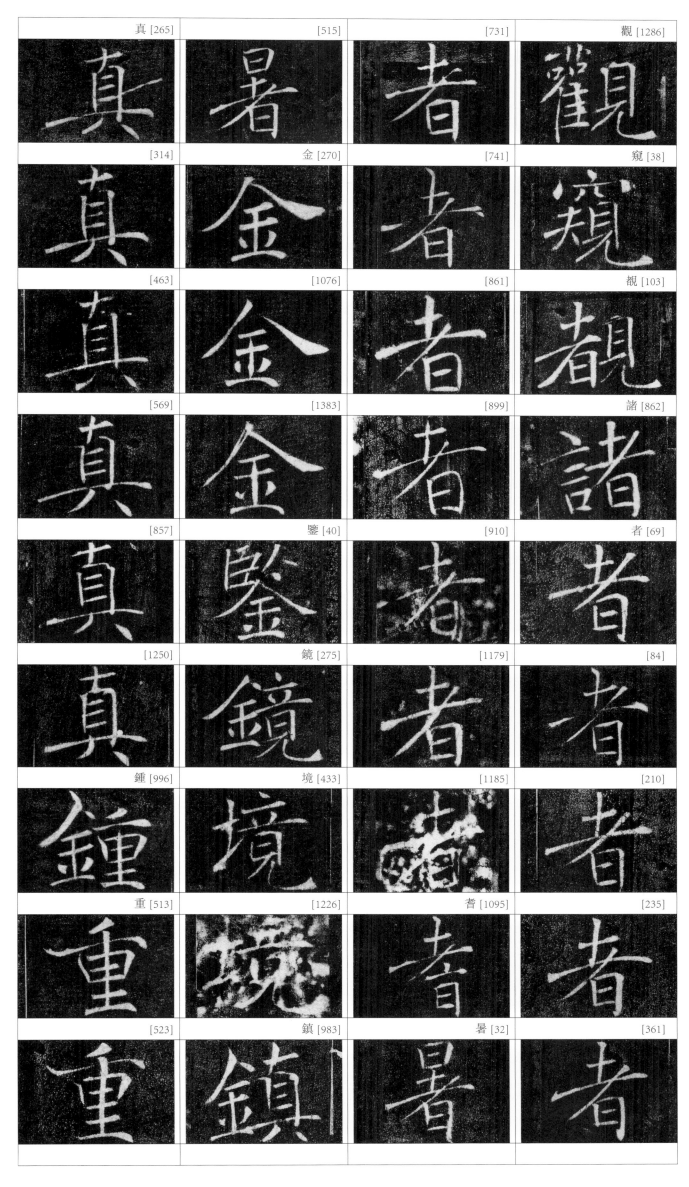

真 [265] [515] [731] 觀 [1286]

[314] 金 [270] [741] 窺 [38]

[463] [1076] [861] 覩 [103]

[569] [1383] [899] 諸 [862]

[857] 鑒 [40] [910] 者 [69]

[1250] 鏡 275 [1179] [84]

鍾 [996] 境 [433] [1185] [210]

重 [513] [1226] 耆 [1095] [235]

[523] 鎮 [983] 暑 [32] [361]

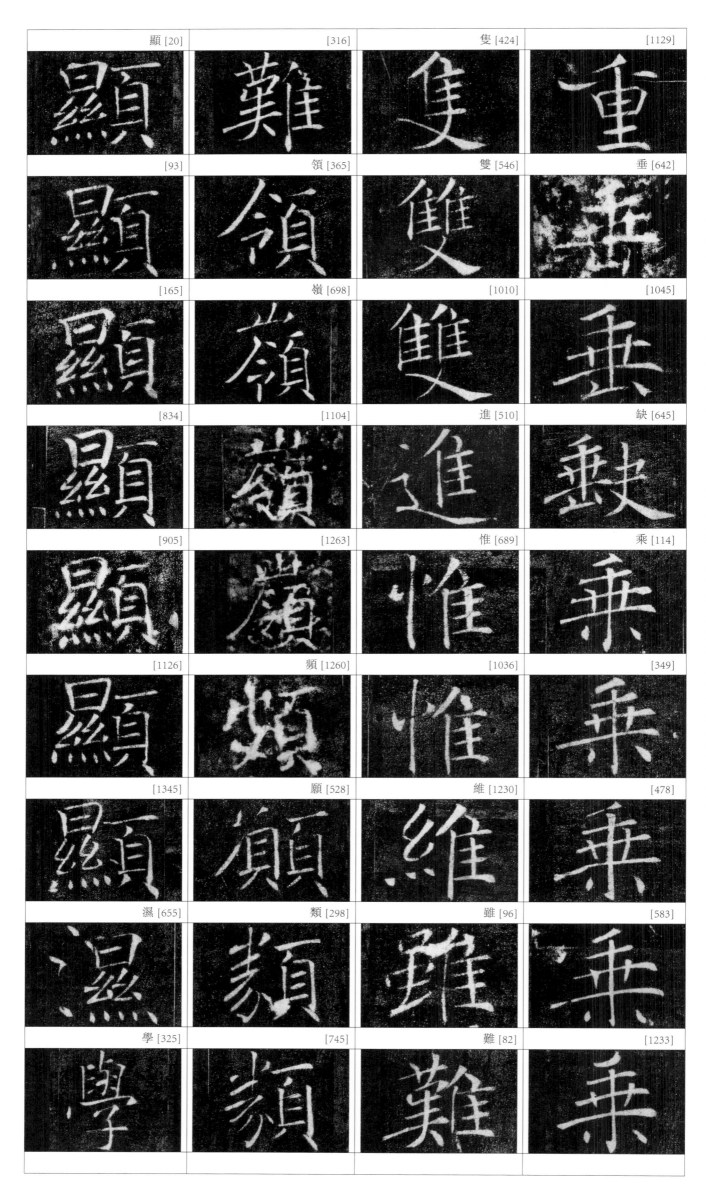

顯 [20]	[316]	隻 [424]	[1129]
[93]	領 [365]	雙 [546]	垂 [642]
[165]	嶺 [698]	[1010]	[1045]
[834]	[1104]	進 [510]	缺 [645]
[905]	[1263]	惟 [689]	乘 [114]
[1126]	頻 [1260]	[1036]	[349]
[1345]	願 [528]	維 [1230]	[478]
濕 [655]	類 [298]	雖 [96]	[583]
學 [325]	[745]	難 [82]	[1233]

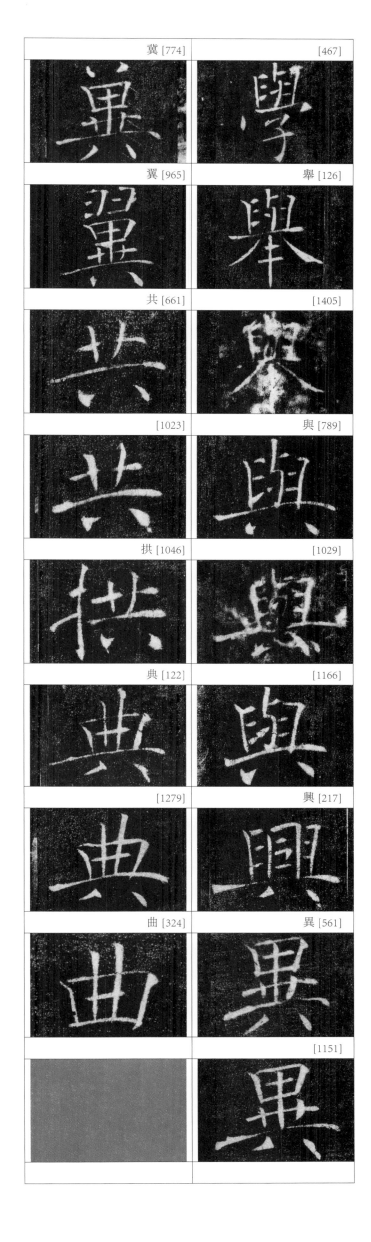

拼音索引